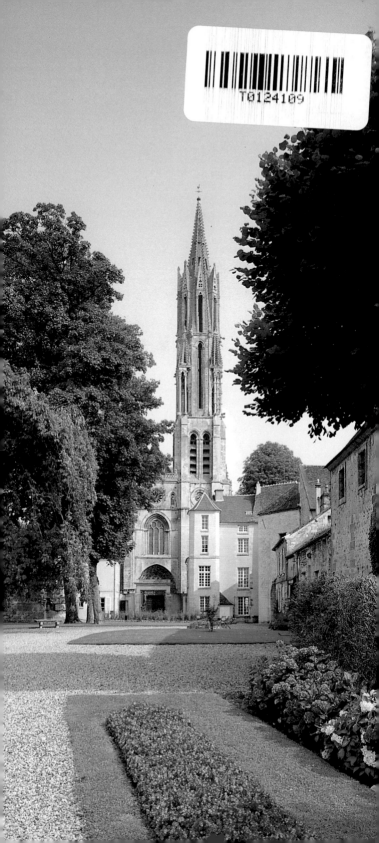

Der Baubeginn der heutigen Kathedrale lässt sich nicht genau festlegen. Im Nekrologium von Notre-Dame wird nur erwähnt, dass der Bau von Bischof Thibaud (1150-1155) unternommen wurde. Um 1167-1168 stiftete Ludwig VII. eine zweite Lampe, damit der Notre-Dame Altar besser beleuchtet werden sollte. Daraus kann man schliessen, dass der Chor zu diesem Zeitpunkt gebaut war. Auf Grund archäologischer Gegebenheiten weiss man, dass die Kathedrale im Osten begonnen wurde. An dieser Stelle war es von der Lage her am schwierigsten, galt es doch die St. Gervais-St. Protais Kapelle, die gallisch-römische Mauer und ihren Turm, in dem sich der Michaelsaltar befand, durch einen direkten Zugang eng mit dem neuen Bauwerk zu verbinden. Zur gleichen Zeit waren aber auch die Bauarbeiten an der Fassade vorangeschritten, denn die ersten beiden Geschosse und der Skulpturenschmuck des Hauptportals waren gegen 1170 vollendet. Die Erbauung erfolgte gleichzeitig von Osten und Westen aus, das Langhaus schloss sich um 1175 an den Chor an. Der Bau war zudem ganz eingewölbt und stand somit spätestens gegen 1180 in seiner Gesamtheit für den Gottesdienst zur Verfügung.

Das Wesentliche der Kathedrale ist also in weniger als dreissig Jahren erbaut worden. Sie entsteht während der Regierungszeit Ludwigs VII. und in einer äusserst günstigen, politischen Epoche. Zu dieser Zeit ist Senlis eine echte "Hofstadt" geworden, in der sich der König mit seinem Gefolge häufig im königlichen Palais westlich der Kathedrale aufhält. Gleichzeitig lässt sich der mächtige Graf Raoul de Vermandois zwischen der Kathedrale und dem Königspalais einen Wohnsitz errichten, der hinter einer Fassadenverkleidung des 16. und 19. Jh. heute noch erhalten ist.

Am 16. Juni 1191 fand in Anwesenheit von fünf Prälaten die feierliche Weihe der Kathedrale durch den Erzbischof von Reims, Guillaume aux Blanches Mains, statt. Nur die Fassadentürme waren zu diesem Zeitpunkt noch nicht ganz fertig gebaut.

Es fehlt an Quellen für die Bauarbeiten im 13. Jh. In einem Text von 1240 wird das neue Gewölbe in der Kapelle der Bruderschaft der Tuchmacher erwähnt. Nur daraus kann man schliessen, dass die Arbeiten am Querhaus um diese Zeit weit vorangeschritten waren, was sich übrigens durch die Stilanalyse bestätigt. Das gleiche gilt auch für den Bau des Turmhelms, der, ebenso wie das gleichzeitig errichtete Quer-haus, dazu dienen sollte, die Architektur der Kathedrale aufzuwerten. Man muss bedenken, dass die gotische Baukunst im Laufe eines Jahr-hunderts solch enorme Fortschritte gemacht hatte, dass ein Bauwerk aus dem dritten Viertel des 12. Jh., wie die Kathedrale von Senlis, schon fünfzig Jahre nach seiner Vollendung als veraltet gelten musste.

Ende des 14. Jh. wird nördlich der Fassade der Kapitelsaal errichtet. Gegen 1465 baut man auf der Südseite des Chors eine Kapelle, die sogenannte Vogtskapelle, an. Zu grundlegenden Veränderungen an der Kathedrale kommt es jedoch erst Anfang des 16. Jh.

Aus einem Schreiben der Domherren an den König vom 23. August 1505 erfahren wir, dass sich ein Jahr zuvor ein dramatisches Ereignis abgespielt hatte. Aus unerklärlichen Gründen war im Juni 1504 in der Kathedrale ein Brand ausgebrochen. Die Glocken waren zerschmolzen, der Turm war vom Einsturz bedroht. Sie fügten hinzu, dass nur ein sofortiger Eingriff einen Verlust vermeiden könnte. Die diese Zeit betreffenden Texte ermöglichen es,

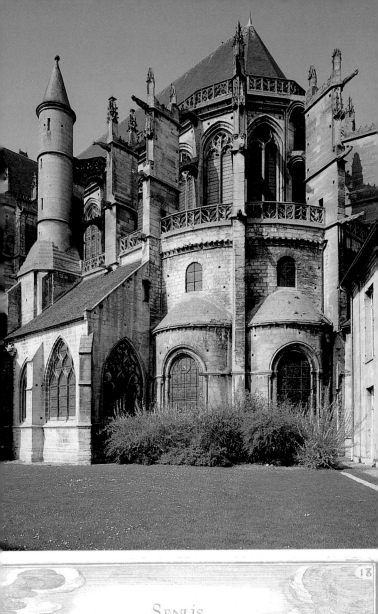

SENLIS.

den Wiederaufbau zwischen 1506 und 1560 anzusetzen. Zehn Jahre nach dem Brand ist die Kathedrale wieder für den Gottesdienst geöffnet. Die Arbeit an den beiden Querhausfassaden ist jedoch kaum vorangeschritten. Bischof Guillaume Parvi, Beichtvater François I. und Erzieher dessen Kinder, veranlasst ab 1530 die Wiederaufnahme der Bauarbeiten. Die Südfassade unter Leitung von Pierre Chambiges und Jean Dizielut ist 1534 vollendet und geht vermutlich auf den Entwurf des Vaters von Pierre, Martin Chambiges, zurück. Er hatte ebenfalls die Querhausfassaden der Kathedralen von Sens, Beauvais und die Fassade von Troyes geschaffen. Das nördliche Querhaus, das sich schon 1538 im Bau befand, wird dagegen erst 1560 fertiggestellt.

Im Anschluss an diese umfangreichen Bauarbeiten werden an der Kathedrale nur noch kleinere Umgestaltungen vorgenommen. 1671 werden der Michaelsturm und ein Teil der sich daran anschliessenden Festungsmauer für den Bau der Herz-Jesu-Kapelle abgerissen, 1777 wird der ganze Innenraum gekalkt. Von der etwas später hinzugekommenen, neoklassizistischen Ausstattung sind noch eine Muttergottesstatue und zwei Engelsfiguren auf der Axialempore erhalten. Die zahlreichen Verwüstungen während der Französischen Revolution betreffen insbesondere das Mittelportal. Die Gewändefiguren werden geköpft, die Darstellung von Mariens Tod im Türsturz verliert durch Abschlagen ihr Relief. Auf die Zerstörung folgt der Wiederaufbau. Die Turmspitze wird 1834-1835 stabilisiert. Dabei wird häufig in ungeschicktem und übertriebenem Masse vorgegangen. Das ist beim Westportal, das unter Leitung des Architekten Ramée restauriert wird (1845-1846) oder auch bei der von Duthoit (1847-1848) wiederaufgebauten Axialkapelle der Fall. Die ganze Aufmerksamkeit der Architekten konzentriert sich auf den fragilen Turmhelm, der von 1932 bis 1934 und erneut von 1989 bis 1993 restauriert wird.

Das Innere

Wir betreten die Kathedrale durch das Portal an der reich verzierten **Südfassade** (1), die nach dem Brand im Jahre 1504 im Flamboyant-Stil errichtet wurde. Geht man bis zur **Vierung** (2) vor, so bemerkt man zuerst, dass die Kathedrale eher von bescheidenem Ausmass ist (70m Länge, 23,50 m Gewölbehöhe). Unter den Kathedralen der Diözesen Nordfrankreichs ist sie die kleinste. Dann überrascht jedoch vor allem die architektonische Vielfalt, die das Bauwerk aufweist. In den beiden unteren Geschossen von Langhaus und Chor und deren Seitenschiffen erscheint die Frühgotik (3. Viertel des 12. Jh.), einzelne Elemente in den beiden unteren Geschossen der östlichen Querhauswand, insbesondere auf der Nordseite, weisen auf den Rayonnant-Stil (Mitte des 13. Jh.), am Querhaus und im Obergaden überwiegt der Flamboyant-Stil.

Um sich ein Bild der Kathedrale des 12. Jh. zu machen, muss man sich das aus dem 13. und 16. Jh. stammende Querhaus wegdenken. An Stelle des hohen und hellen Obergadens befand sich ein wesentlich niedrigeres, drittes Geschoss mit kleinen Rundbogenfenstern über einer hohen, massiven Wand. Das einzige Gewölbe des 12. Jh. mit einer Höhe von 18m ist noch im Mittelschiff über der Orgel erhalten.

Die zwischen 1153 und 1175-1180 erbaute Kathedrale besass ein langes, durchgehendes Mittelschiff, war von Seitenschiffen umgeben und schloss im Osten mit einem leicht gestelzten Halbkreis ab. An den Chorumgang reihten sich fünf Kranzkapellen. Das Mittelschiff bestand aus fünf Doppeljochen mit jeweils sechsteiligem Gewölbe (zwei Gewölbeabschnitte wurden bei der Errichtung des Querhauses verändert) und drei einfachen Jochen, die durch die Nähe der Fassadentürme bedingt waren. Die Kathedrale Notre-Dame zählte zu

4. Südliche Querhausfassade.

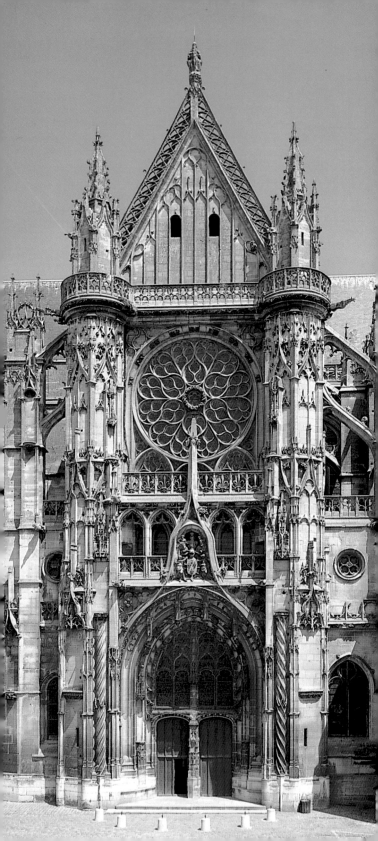

den ersten Beispielen der gotischen Architektur mit durchgehendem, querhauslosem Grundriss. In der Ile de France ist diese Form in der zweiten Hälfte des 12. Jh. recht häufig anzutreffen.

Bevor man das südliche Seitenschiff des Chors betritt, sollte man sich das prächtige Liernengewölbe mit Abhänglingen in der **Kapelle des südlichen Querhausarmes** ③ ansehen. Diese wurde gegen 1525-1530 errichtet und ist ein typisches Beispiel der Flamboyant-Architektur. Einen besonders schönen Eindruck von der Baukunst des 12. Jh. bekommt man vom **südlichen Seitenschiff** ④ aus, das zu Chorumgang und Kranzkapellen führt. Die mandelförmig profilierten Gewölberippen stützen sich auf "en-délit"-Dienste und sind im Gegensatz zu den anderen Säulen nicht mit der Wand verbunden. Der Kapitellschmuck besteht überwiegend aus kleinen, feinen Akanthusblättern, die in der Antike und im frühen Mittelalter sehr verbreitet waren. Akanthuskapitelle kommen in Saint-Denis wieder zu Ehren, sehr zahlreich werden sie etwas später in Senlis verwendet. Daneben erscheinen, hauptsächlich auf der Empore, aber auch Kapitelle mit glattem Blattschmuck.

Die ersten beiden Joche teilen sich und sind als Vorraum der **Saint-Gervais-Saint-Protais-Kapelle** vorgelagert. Sie wurde im frühen 11. Jh. errichtet, um dort die Reliquien dieser beiden Märtyrer aufzubewahren. Sie ist zweigeschossig angelegt. Die Treppe rechts führt zur **Krypta** ⑤. Ihr Kreuzgratgewölbe stützt sich in der Mitte auf vier quadratische, grob behauene Pfeiler. Die auf dem Boden zu sehende runde Grundfläche des Fundaments ist nichts anderes als der Rest des frühmittelalterlichen Baptisteriums. Die **Sakristei** ⑥ im Geschoss darüber ist nicht öffentlich zugänglich. Sie wird nach Osten hin, wie die Krypta, durch eine kleine Apsis verlängert. Sechs Blendarkaden lockerten den unteren Wandabschnitt auf und Rundfenster erhellten den Raum. Auf den noch erhaltenen Kapitellen sieht man in

Falten gelegte Bänder und an der Basis ein schmales, profiliertes Band mit facettenartigen, dreieckigen Unterbrechungen. Der Raum wurde erst im 14. Jh. mit einem Kreuzgewölbe versehen. In zwei Blendarkaden sind noch Wandmalereien mit den Heiligen Stephanus und Dionysius aus dem 15. Jh. erhalten.

Geht man im südlichen Seitenschiff weiter, so sieht man rechts die **Vogtskapelle**, auch St. Simonskapelle ⑦ genannt, die 1465 in einem sehr gemässigten gotischen Stil erbaut wurde. Hier setzt auch der **Chorumgang** an. Der Bau des 12. Jh. lässt sich am besten vom Eingang der zweiten Kranzkapelle ⑧ aus entdecken. Dazu zählen die beiden Südostkapellen, der Chorumgang, das halbrunde Chorhaupt mit seinen schlanken Säulen und seinen Akanthuskapitellen, der Choraufriss mit seiner Empore und seinem ausgeprägten Stützenwechsel.

Nur die beiden ersten Kranzkapellen haben ihr ursprüngliches Aussehen bewahrt. Sie sind nicht sehr tief, werden durch ein einziges, leicht gespitztes Fenster erhellt und sind von einem vierteiligen Kreuzrippengewölbe mit Schildbögen bedeckt. Der Architekt hat die Schwierigkeiten, die sich durch ein solches, auf kleiner Fläche errichtetes Gewölbe ergeben, gemeistert. Gleichzeitig vermochte er dem Ganzen eine unübersehbare Eleganz, aber auch die nötige Stabilität zu verleihen, die die darüberliegende, gewölbte Empore erforderte. Die Spitzbogenarkaden des Halbrunds ruhen auf sehr schlanken Monolithsäulen, bei denen es sich mit Sicherheit um wiederverwendete, antike Säulen handelt. Die meisten Kapitelle wurden im 19. Jh. neu geschaffen. Die ur-

5	6
7	9
8	

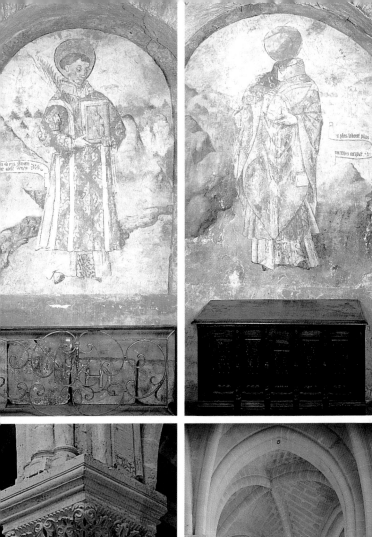

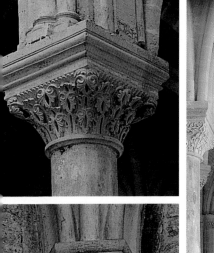

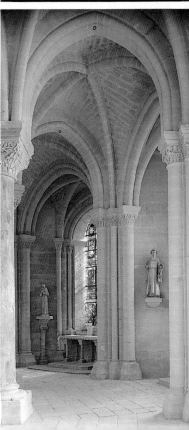

sprünglichen Kapitelle sind an dem schon zuvor beobachteten Blattschmuck aus Akanthusblättern zu erkennen. Der vor 1160 entstandene Chor mit seinen Kranzkapellen geht direkt auf den Chor von Saint-Denis (1140 und 1144) zurück, dessen Bau in der Tat die Entstehung der Gotik einleitete. Es folgt die der Muttergottes geweihte **Axialkapelle** (9). Sie wurde in den Jahren 1847-1848 im neugotischen Stil erbaut, entsprach jedoch vorher in ihrem Aussehen den beiden vorausgehenden Kapellen. Die **beiden letzten Kapellen** des Chorumgangs (10) sind bei der Restaurierung im 19. Jh. stark verändert worden (Gewölbe, Fenster). An dieser Stelle stiess die Kathedrale an die gallisch-römische Festungsmauer.

Man erreicht nun das nördliche Seitenschiff des Chors. Die **Herz-Jesu-Kapelle** (11) wurde 1671 auf Veranlassen des Domherren Deslyons erbaut. Die Arkaden geben den Blick auf das Hauptschiff frei. Im Erdgeschoss umfasst jedes Doppeljoch zwei Arkaden, die sich in der Mitte auf einen Rundpfeiler (schwacher Pfeiler), an den Seiten auf einen Kompositpfeiler (starker Pfeiler) stützen. Dieser setzt sich, entsprechend der Zahl der Gewölbe-und Bogenfänger, aus nicht weniger als zehn Säulen und Diensten zusammen. Da er stark aus der Wand hervortritt, betont er deutlich die Jochgliederung des Hauptschiffes. Der schwache Pfeiler dagegen trägt auf der Deckplatte des Kapitells nur drei schlanke Dienste. Dieser Stützenwechsel beruht auf dem sechsteiligen Gewölbe. Ein Gurtbogen, zwei Kreuzrippen und zwei Schildbögen laufen am starken Punkt zusammen, eine Mittelrippe und zwei Schildbögen am schwachen Punkt. Dieses Schema wurde auch beim Neubau der oberen Partien im 16. Jh. beibehalten. Die Empore kann als Wiederholung im kleinen des Arkadengeschosses betrachtet werden. Die Bogenöffnungen sind jedoch zusätzlich mit gestaffelten Bögen gerahmt, wodurch sich die Zahl der Dienste beträchtlich erhöht. Beim Wiederauf-

bau im 16. Jh.wurden im darüberliegenden Geschoss des 12. Jh. (12) riesige Fenster im Flamboyant-Stil eingesetzt.

Ein wesentlich niedrigeres Geschoss mit kleinen Rundbogenfenster gehörte zum Bau des 12. Jh. Die Wandgliederung war dreiteilig und übernahm dabei Elemente der beiden grossen Gruppen frühgotischer Architektur. Zur einen sind die dreigeschossigen Bauwerke mit Blendempore oder Triforium unter dem Dachstuhl zu zählen wie z. B. Saint-Etienne in Beauvais, Sens, Saint-Leu-d'Esserent, usw..., zur anderen die viergeschossigen mit gewölbter Empore wie in Noyon, Laon, Saint-Remi in Reims, Notre-Dame in Paris, usw...

Geht man im Seitenschiff weiter in Richtung Querhaus, so findet man nacheinander und in Übereinstimmung mit der Südseite einen Treppenturm, der zur Empore führt, und einen Vorraum, der ursprünglich den Zugang zu den Kapitelgebäuden ermöglichte, die zwischen der Kathedrale und der gallisch-römischen Mauer lagen. Dieser Vorraum wurde schon im 13. Jh. geschlossen und im 19. Jh. sehr restauriert. Heute befindet sich dort die St-**Genoveva-Kapelle** (13).

Man gelangt nun ins **nördliche Querhaus** (14), dessen Seitenschiff noch weitgehend von der Querhausarchitektur des 13. Jh. geprägt ist. Das Querhaus selbst musste nach dem Brand 1504 fast vollständig neu gebaut werden. Die reiche, plastische Durchformung der Pfeiler und Arkaden, die feingearbeiteten Knospenkapitelle, das Masswerk des nach Norden gehenden Fensters aus drei Lanzettbahnen und einem krönenden Dreipass weisen eindeutig auf die Zeit um 1240 hin.

Da das ursprüngliche Querhaus nur ein östliches Seitenschiff besass, man aber eine geräumige Vierung schaf-

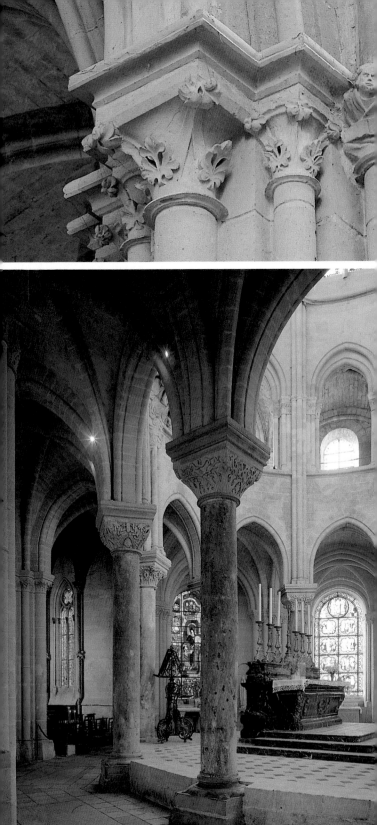

fen wollte, mussten beim Neubau zwei Doppeljoche des Langhauses abgerissen werden. Die beiden Westpfeiler der Vierung sind nichts anderes als die allerdings erhöhten, starken Pfeiler des letzten, doppelten Langhausjoches. Die beiden Ostpfeiler wurden im 13. Jh. vollständig neu gebaut.

Das Querhaus (15) ist, sieht man von diesen Elementen im Rayonnant-Stil ab, ein Werk des 16. Jh. Über der Vierung erhebt sich ein Sterngewölbe, über den Querhausarmen erheben sich Liernengewölbe. Vor kurzem wurden bei der Gewölbereinigung Deckenmalereien freigelegt. Bewunderung verdient vor allem die Gestaltung der zweigeschossigen Innenwand, die die Langhausgliederung weiterführt. Das erste Geschoss entspricht der Portalzone. An Stelle des Tympanons frühgotischer Portale finden wir hier ein Fenster, das von Bögen mit reich verzierten Wimpergen umgeben ist. Der darüberliegende Laufgang, durch eine fein durchbrochene Brüstung abgegrenzt, verbindet die Emporen miteinander. Ein Gesimsband betont die Trennung zum nächsten Geschoss. Wir finden hier, wie in Höhe des Laufgangs, drei Fenster, über denen eine Rose mit reichem Flamboyant-Masswerk eingebaut ist. Eine kräftige und ausgeprägte Struktur verbindet sich höchst meisterhaft mit der subtilen Linienführung von Schmuck und Masswerk der Fenster. Eine solche Wandgliederung darf mit Recht zu den bedeutendsten Realisierungen der damaligen Zeit gezählt werden.

Auf dem Weg zum *südlichen Seitenschiff des Langhauses* (16) kommt man an den beiden Westpfeilern der Vierung vorbei, deren Kapitelle ursprünglich die Arkaden eines Doppeljoches stützten. Das zuerst einfache Seitenschiff wurde auf der Südseite zwischen 1506 und 1511 verdoppelt (17). Zu den einfachen, vierteiligen Gewölben mit Kapitellen aus dem 12. Jh. kamen im 16. Jh. komplizierte Sterngewölbe und Pfeiler mit weichlinigem Profil ohne Kapitelle. Wo heute eine Arka-

de die Verbindung zum mittleren Joch der Kapelle bildet, befand sich vorher ein Portal, wofür die auf hohen Sockeln stehenden Dienste der Beweis sind.

Auf die bisherigen Doppeljoche mit Stützenwechsel des *Hauptschiffes* (18) folgen drei einfache Joche. Im ersten ist noch das Gewölbe des 12. Jh. erhalten. Kennzeichnend für diese vierteilig überwölbten Joche ist die beträchtliche Verstärkung von Pfeilern und Wänden, die auf dieser Seite zur Abstützung der Fassadentürme nötig war. Auch wenn die ersten beiden Joche strukturmässig zusammengehören, so dient jedoch das zweite als wirksame, innere Versteifung. Das dritte, sehr kurze Joch wirkt wie eine Art Übergang vom Fassadenmassiv zum Langhaus. Die in einem verstärkten Bereich liegenden Arkaden des zweiten Jochs werden im Gegensatz zum übrigen Hauptschiff durch gestaffelte Bögen gerahmt, die aus Halbsäulen bestehenden Stützen sind halbiert. Der Kapitellschmuck aus Akanthusblättern wird im Übergangsjoch durch glattes Blatt- und Rankenwerk bereichert.

Auf dem Weg zum nördlichen Seitenschiff sieht man ein gedrücktes Gewölbe, das im 19. Jh. als Stütze für den Orgelprospekt erbaut wurde. Von hier aus lässt sich das ganze Mittelschiff überblicken. Ganz deutlich tritt der Kontrast zwischen den beiden unteren Geschossen aus dem 12. Jh. und dem Obergaden des 16. Jh. hervor. Wie das südliche, so ist auch das nördliche Seitenschiff im 16. Jh. durch drei, im rechten Winkel zum Querhaus stehende Joche halbiert worden. Das zweite Joch zeigt ein auffallendes Gewölbe (19). Dessen Rippen bilden einen vierzackigen Stern um eine durchbrochene, mit vier Abhänglingen verzierte Krone,

12-13. *Salamander und Wappen Frankreichs, Gewölbeschmuck, Querhaus.*

14. *Nördliches Querhaus.*

12|13

14

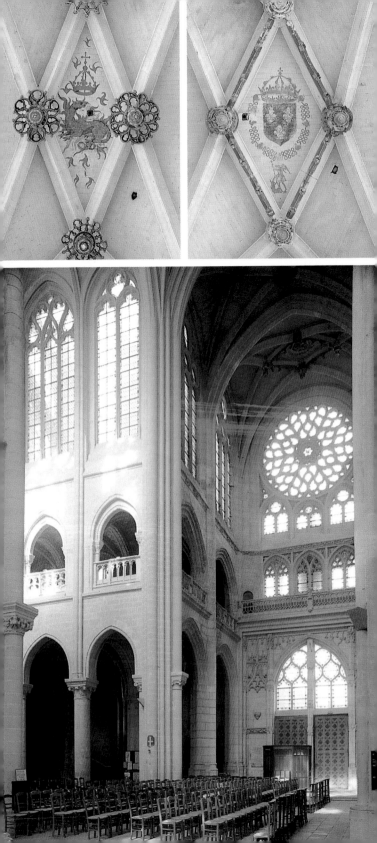

musizierende Engel schmücken die Gewölbekappen.

*In der Nordwestecke führt eine Treppe zum ehemaligen **Kapitelsaal** (20) (normalerweise geschlossen).* Er konnte durch die grosszügige Spende von Pierre l'Orfèvre († 1410), dem Berater des Königs und Kanzler des Herzogs von Orléans, errichtet werden. Im 19. Jh. wurden hier umfangreiche Restaurierungsarbeiten vorgenommen. Der Eingang wurde im 16. Jh. neugebaut. Eine Wand teilt ihn in zwei Räume. Der erste Raum mit quadratischem Grundriss ist der Kapitelsaal, dessen vier Kreuzgewölbe in der Mitte auf eine Rundsäule zulaufen. Auf dem Kapitell sehen wir die Darstellung eines Narrenfestes. Dazu gehören Orgel oder Trommel spielende Musikanten, die einem Bürger, einem nackten Mann, einem eine Keule schwingenden Bauern zum Tanz aufspielen. Im zweiten, halb so grossen Raum befand sich die Bibliothek.

Bevor man die Kathedrale durch die nördliche Querhausfassade verlässt, um sich das Äussere anzusehen, sollte man unbedingt einen Blick auf die Eingangstür der nach oben führenden Wendeltreppe werfen. Charakteristisch für den Flamboyant-Stil ist die optische Wirkung. Die Symmetrieachse der dargestellten Verzierung ist nicht von einem frontalen, sondern einem schrägen Standpunkt aus festgelegt (21).

Das Äussere

Verlässt man die Kathedrale durch das Portal am **nördlichen Querhaus**, so gelangt man auf ein Gelände, das im 12. Jh. von der gallisch-römischen Festungsmauer begrenzt war. Diese verlief von der kleinen Kapitelsbibliothek aus, die im 16. Jh. unter gleichzeitiger Verwendung von Bausubstanz eines Festungsturms (links) errichtet wurde, bis zur Herz-Jesu-Kapelle (rechts). Auf diesem Gelände standen die Kapitelgebäude.

Man geht nun links am Kapitelsaal und an der Bibliothek des Kapitels vorbei *bis zur rue aux Flageards,* damit man die Fassade des **Nordquerhauses** (22) aus der Entfernung betrachten kann. Sie ist im unteren, vormals nicht so sichtbaren Abschnitt weniger üppig verziert als die südliche Querhausfassade, übernimmt jedoch genau deren Gliederung, obwohl sie erst 1560, d.h. 26 Jahre nach der Südfassade vollendet wurde. Diese Fassade ist nicht homogen. Die ganze linke Seite entspricht dem Seitenschiff des in der Mitte des 13. Jh. erbauten Querhauses. Beide Fenster - im Erdgeschoss sind es drei Lanzettfenster mit darüberliegendem Dreipass, im ersten Geschoss zwei Lanzettfenster mit einem Vierpass - sind typische Beispiele des Rayonnant-Stils. Ansonsten findet man an der Fassade des 16. Jh. , die von den bis zum Giebel aufsteigenden Treppentürmchen einen festen Rahmen erhält, die schon innen beobachtete klare Dreiteilung. Der Wimperg über dem Portal mit seinem verglasten Tympanon ist mit den Zeichen François I. (Salamander und Buchstaben F) geschmückt. Darüber befindet sich, wie im Innenraum, ein Laufgang als Verbindung von Langhaus und Chorempore. Eine grosse Rose mit Flamboyant-Masswerk in Höhe des Obergadens besetzt die restliche Fläche. Diese monumentale Komposition findet ihren Abschluss durch eine durchbrochene Brüstung, zwei Fialen und eine Giebelwand, die alle kunstvoll verziert sind.

Vom Gitter aus, das den Garten des ehemaligen Bischofspalais umgibt, kann man die Choraussenseite am besten sehen. Das obere, im 16. Jh. erbaute Geschoss wirkt mit seinen

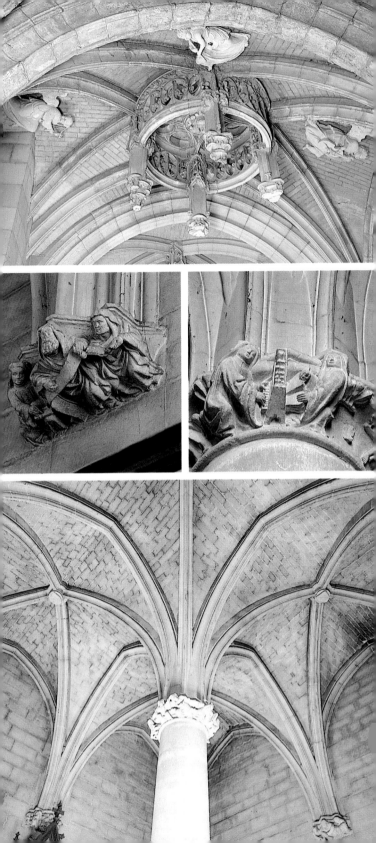

Obergadenfenstern im Flamboyant-Stil und seinen doppelten, auf mächtigen Aufmauerungen ruhenden Strebebögen sehr einheitlich. Bei den darunterliegenden Geschossen aus dem 12. Jh. ist dies nicht der Fall. Die beiden ersten, aus dem 13. Jh. stammenden Fenster, die zudem im 19. Jh. stark restauriert wurden, gehören zum Vorraum, von dem aus ursprünglich die Gebäude des Kapitels zu erreichen waren. Der **Treppenturm** (23) links stammt aus dem 12. Jh. Erst als man 1977 einige Meter nördlich der Treppe die Grundmauer eines gallisch-römischen Festungsturms entdeckt hatte, konnte man sich die zugemauerte Tür erklären. Demnach bestand im 12. Jh. eine enge Verbindung zwischen der Kathedrale und diesem verschwundenen Turm, in dem sich das dem Michael geweihte Oratorium befand. Der Bau 1671 der Herz-Jesu-Kapelle östlich dieses Turms hatte den Abriss eines kleinen Abschnitts der gallisch-römischen Mauer zur Folge.

Auf diese Kapelle folgt das Chorhaupt der Kathedrale. Schaut man über den Kapellenkranz, der durch die im 19. Jh. erbaute, tiefere Axialkapelle unterbrochen wird, zum Emporengeschoss mit seinen einfachen, kleinen Rundbogenfenstern, dann ist man überrascht von seinem strengen, ja sogar archaischen Aussehen. Mit diesen beiden Kranzkapellen des 12. Jh. stösst die Kathedrale im rechten Winkel an die Festungsmauer, deren von Pflanzen überwucherten Reste noch zu sehen sind (24). Spärlich drang das Licht über die Mauer durch zwei, heute zugemauerte Rundbogenfenster zu beiden Seiten des Strebepfeilers, der die Kapellen voneinander trennt. Deshalb wurde in der linken, von der Mauer etwas entfernten Kapelle ein grosses, heute noch erhaltenes Fenster eingesetzt. Das Axialfenster der rechten Kapelle dagegen ist eine Schöpfung des 19. Jh. Hinter der Muttergotteskapelle erstreckt sich das ehemalige Bischofspalais mit seiner langen, strengen Fassade, die nur durch eine Renaissancegalerie aufgelockert wird. Ein bedeutender Abschnitt der gallisch-römischen Mauer, sowie ein Turm sind in dieses Bauwerk integriert.

Von hier aus geht man der Kathedrale entlang zurück bis zur rue Châtel, die zum Kathedralvorplatz führt.

Vom Eingang des ehemaligen Königspalais aus gesehen beherrscht die mächtige Westfassade den Platz. Der hohe, gotische Turmhelm, der sich über dem Südturm erhebt und dessen Turmhahn in fast 80m Höhe angebracht ist, lässt diese Fassade leichter wirken. Der ehemalige Wohnsitz der Grafen des Vermandois auf der linken Seite stammt aus derselben Zeit wie der westliche Kathedralbau, könnte aber auf Grund seines heutigen Aussehens für später gehalten werden. Es handelt sich bei diesem Gebäude um ein interessantes Beispiel ziviler Architektur des 12. Jh. Etwas weiter zurück liegt der Kapitelsaal.

Die beiden, vor den Seitenschiffen stehenden Türme der **Fassade** von Notre-Dame (25) rahmen das Mittelschiff symmetrisch ein und ergeben eine sog. harmonische Fassade. Dieser Fassadentyp tritt zum ersten Mal in der romanischen Architektur der Normandie auf. Saint-Denis (1136-1140) knüpft daran an und alle grossen Bauwerke der Gotik halten sich an diese Fassadenlösung. In Senlis wirkt die Fassade äusserst streng und erinnert eher an einen romanischen Bergfried als einen Sakralbau. Eine horizontale Gliederung ist kaum zu erkennen. Dagegen steigen von unten bis zu den Türmen vier mächtige, oben schmäler werdende Strebepfeiler auf und gliedern die Fassade in drei senkrechte Bahnen, entsprechend der inneren Raumaufteilung, die sich auch in den Fenstern der beiden ersten Geschosse ausdrückt. Die Dominanz der Mitte über die Seite

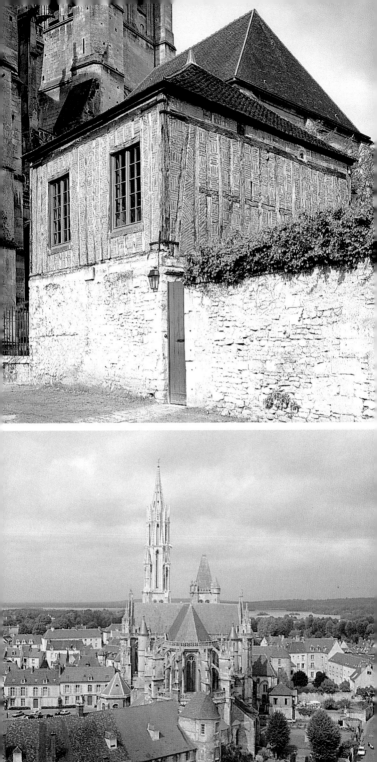

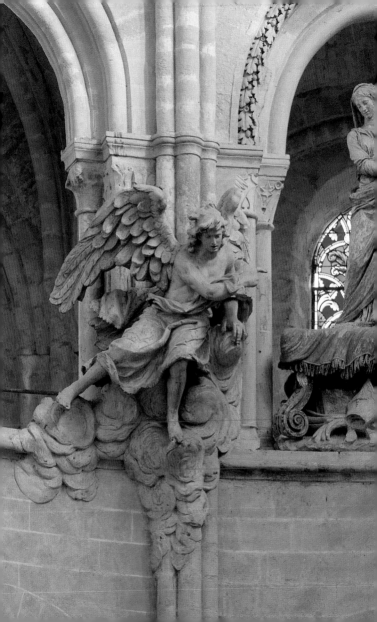

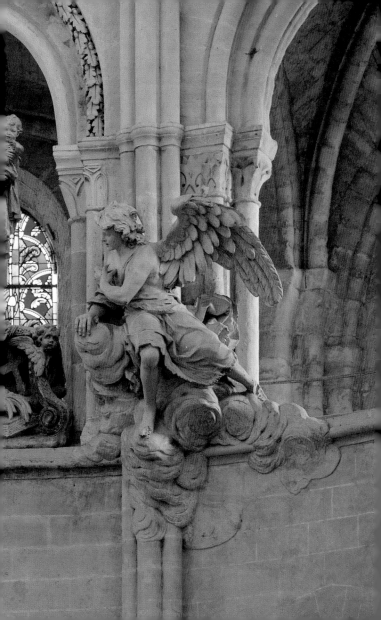

zeigt sich an dem zum Mittelschiff gehörenden Muttergottesportal mit darüberliegendem grossen Fenster und den zu Seitenschiffen und Empore gehörenden kleinen, von Fenstern überlagerten Seitenportalen. Doppelarkaden gleichen etwas weiter oben durch das Mittelfenster hervorgerufenen Niveauunterschied wieder aus. Zur Betonung des letzten Geschosses verläuft an der Fassade ein Gesimsband, das über die Strebepfeiler weitergeführt wird. Jeweils drei kleine Rosenfenster, im Mittelteil noch von zwei Nischen umgeben, schmücken diesen Fassadenabschnitt. Das Masswerk der Rosen wurde im 16. Jh. erneuert. Die Türme bestehen aus nur einem Geschoss und haben auf allen Seiten schmale, lange Doppelöffnungen. Eine Brüstung mit vier aufragenden Figuren aus dem 16. Jh. verbindet die beiden Turmkörper miteinander.

Vom Garten des Königspalais aus sieht man die Spitze des Südturms am besten. Sie wurde ohne Unterbrechung in den Jahren um 1230 errichtet. Seit sie vor kurzem restauriert wurde, erscheint sie wieder in voller Schönheit. Die Spitze besteht aus zwei Geschossen. Das erste, mit einer Höhe von 14m, hat einen unregelmässigen, achteckigen Grundriss und bildet die natürliche Verlängerung des Turmkörpers, der ihm als Sockel dient. Die vier Hauptseiten sind von hohen und schmalen, die anderen von zwei übereinanderliegenden Öffnungen durchbrochen. Die untere Öffnung wird von einem Baldachin auf drei hohen, schlanken Monolithsäulen verdeckt. In Höhe der zweiten Öffnung setzt eine durchbrochene Fiale an, deren Kanten mit Kreuzblumen verziert sind. Im grösseren Baldachin an der Südostseite befindet sich eine Treppe. Diese war ursprünglich offen, wurde aber im 16. Jh. neu gebaut und geschlossen. Das zweite, 26m hohe Geschoss besteht aus der eigentlichen Spitze. Eine achtseitige Pyramide ist von ebenso vielen, hohen Dachluken mit spitzen Wimpergen besetzt, die wie eine steinerne

Krone die Spitze umgeben. Die Originalität und einzigartige Perfektion der Turmspitze von Senlis beruht darauf, dass es keine Geschosstrennung gibt und dass es deshalb zu einer natürlichen Steigerung zu immer spitzeren Formen kommt. Die verschiedenen Geschosse verschmelzen völlig miteinander, sei es nun im Aufriss, der vom Rechteck zum Dreieck, oder im Grundriss, der vom Quadrat zum Achteck übergeht. So ist die vertikale Bewegung, die mit den Strebepfeilern der Fassade einsetzt und durch die hohen, den Himmelsrichtungen entsprechenden Öffnungen im ersten Geschoss fortgesetzt wird, im zweiten Geschoss durch Dachluken und Wimperge besonders ausgeprägt. Die pyramidale Bewegung des zweiten Geschosses wird ebenfalls schon darunter durch die Fialen eingeleitet, die die vier an den Turmecken stehenden Baldachine bedecken.

Ein weiteres, bedeutendes Merkmal kennzeichnet die Turmspitze von Senlis. Ihre Wand ist oben auf die Hälfte reduziert. Dies tritt im *Musée du Vermandois* ausgestellten Modell sehr deutlich hervor. Dazu kommt eine maximale Auflösung der Turmwände, die überall von Fenstern, Dachluken, rechteckigen oder runden Öffnungen durchbrochen werden. Eine solche einmalige Turmkonstruktion verbindet Stabilität und Leichtigkeit miteinander und reduziert gleichzeitig in beträchtlichem Mass den Widerstand gegen den Winddruck. Auf Grund ihres Aufbaus und ihrer Schönheit wurde die Turmspitze von Senlis von jeher mit Recht für ein Meisterwerk gehalten.

Eine weitere Besonderheit der Westfassade ist das Mittelportal. Dafür gibt es ikonographische und stilistische Gründe. Zum ersten Mal wird in der Monumentalplastik - das

22. *Turmspitze von Osten.*

Vorige Seite
21. *Muttergottes mit Kind und anbetende Engel, 18. Jh.*

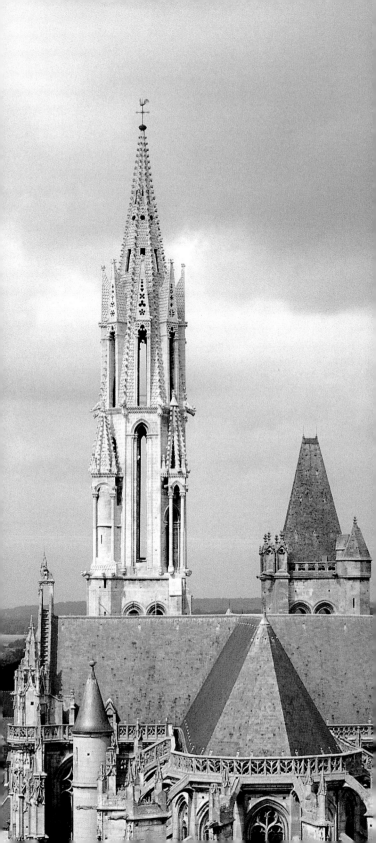

Portal wurde um 1160 geschaffen - die Krönung der Muttergottes dargestellt. Dieses Thema wird danach an allen grossen, gotischen Kathedralen vom Ende des 12. Jh. und des 13. Jh. aufgenommen. Hier treten aber auch Skulpturen voller Leben und Frische in Erscheinung. Sie sind das vollendete Ergebnis der verschiedenen Versuche auf den Pariser Baustellen zwischen 1150 und 1160.

Im Tympanon der beiden Seitenportale findet man als einzigen Schmuck eigenartige, kleine, durchbrochene Bögen. Das Mittelportal zeigt einen klaren Aufbau, bei dem sich alles auf das im Tympanon dargestellte zentrale Thema der Krönung Mariens bezieht.Die Wurzel Jesse in den Archivolten zeigt Propheten und Vorfahren der Muttergottes. Acht grosse Gewändefiguren stellen die Opferpriester des Alten Bundes und die das Leiden Christi vorhersagenden Propheten dar. Kalenderbilder darunter veranschaulichen die Monatsarbeiten. Im Türsturz ist der Tod und die Himmelfahrt Mariens zu sehen.

Im Tympanon thront die gekrönte Muttergottes zur Rechten ihres Sohnes. Ihre Haltung drückt zugleich Lieblichkeit und Strenge aus. Ein Doppelbogen legt sich wie zum Schutz über sie, Engel sind anwesend und betrachten diese Szene. Die einen tragen Weihrauchgefässe oder Kerzen, andere neigen sich aus Rundöffnungen heraus. Farbspuren sind sowohl hier als auch in den Archivolten noch erkennbar. darunter wird der Tod Mariens dargestellt. Diese Szene wurde während der Französischen Revolution stark beschädigt. Man kann im oberen Teil nur noch erkennen, dass die Seele der Muttergottes in Gestalt eines gewickelten Kindes von Engeln zum Himmel geleitet wird. Die Darstellung von Mariens Himmelfahrt dagegen darf mit Recht als Meisterwerk des Portals von Senlis gelten. In freudiger Eile scharen sich die Engel um die Muttergottes. Einer

hält sie an den Füssen, ein anderer stützt ihr den Rücken, wieder andere drängen sich vor, um die Szene besser sehen zu können oder mitzuhelfen. Die mittelalterliche Figurenplastik hat wohl nirgends einen solchen Grad an Frische und Spontaneität erreicht. Dieselbe Lebendigkeit findet man auch in den Archivolten. Im äusseren Bogen erscheinen die Propheten, im Rankenwerk der drei anderen die Wurzel Jesse mit den Vorfahren der Muttergottes. Diese Figuren nehmen sehr häufig eine unruhige und übersteigerte Haltung an, was sich u.a. an den gekreuzten Beinen, den aufgerichteten Köpfen und den gedrehten Schultern erkennen lässt.

Die acht Gewändefiguren, deren Köpfe allerdings im 19. Jh. nicht sehr gelungen neu geschaffen wurden, folgen der Formensprache der darüberliegenden Skulpturen. Ihre weiche Haltung, die durch die kräftig herausgearbeiteten Falten der Gewänder noch betont wird, verleiht allen Gestalten, mit Ausnahme der des Greisen Simeon, Freiheit in ihren Bewegungen. Von links nach rechts erkennt man Johannes den Täufer, Aaron, Moses mit der ehernen Schlange und Abraham, der sich anschickt, seinen Sohn zu opfern (ursprünglich war sein Gesicht dem Engel zugewandt, der das Schwert festhält). Auf der anderen Seite stehen nacheinander Simeon, der das Jesuskind auf dem Arm trägt, Jeremias mit einem Kreuz, Isaias und David, dessen seltsam gekreuzte Beine den Faltenwurf noch stärker hervortreten lassen. Die Kalenderbilder darunter liest man von rechts (Januar) nach links (Dezember). Sie werden von vier kleinen, zur Portalmitte hin gerichteten Bildtafeln unterbrochen, auf denen eine Schimäre, ein Teufel und einander anblickende Tiere erscheinen.

23. *Tympanon, Westfassade.*

24. *Portal, Westfassade.*

23
—
24

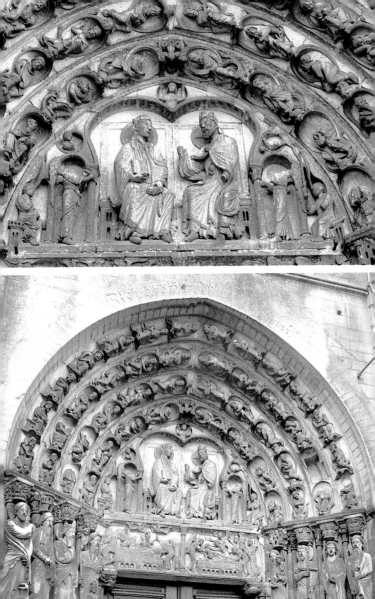
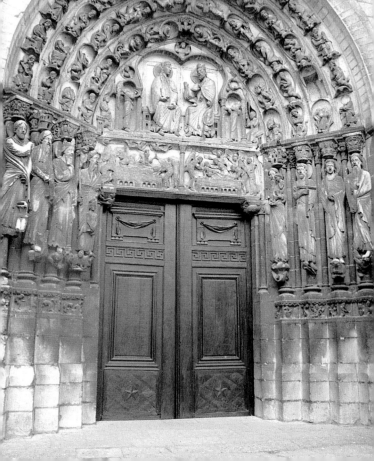

Geht man bis zum Notre-Dame-Platz, so hat man einen eindrucksvollen Gesamtblick auf die Kathedrale.

Die mächtige Fassade des Südquerhauses ㉖ mit ihrem hellen, oberen Fenstergeschoss wird seitlich von doppelten Strebebögen abgestützt. Betrachtet man die Kathedrale von hier aus, so erscheint sie fast als spätgotisches Bauwerk. Nur durch den Fassadenturm links mit seiner Spitze aus dem 13. Jh. und das Chorhaupt rechts mit seinen kaum hervorstehenden Kranzkapellen werden wir daran erinnert, dass die Kathedrale im Grunde ein frühgotisches Bauwerk ist.

Die **achteckige Kapelle** ㉗ rechts des Portals hat durch eine Wandverkleidung im 19. Jh. ihr ursprüngliches Aussehen völlig verloren. Auf sie folgt die Vogtskapelle mit ihren Masswerkfenstern im Rayonnant-Stil. Man erkennt, dass sich zwischen diesen beiden Kapellen die Basis des Treppenturms aus dem 12. Jh. befindet. Diesem wurde im 16. Jh. ein bescheidenes Rundtürmchen hinzugefügt. Das Hauptinteresse gilt jedoch hier natürlich der Querhausfassade. Sie wurde zwischen 1521 und 1534 erbaut und ist eines der Meisterwerke von Martin Chambiges. Ein klarer Aufbau und üppiger Bauschmuck kennzeichnen alle Werke dieses Architekten. Die beiden Treppentürmchen und die obere Brüstung geben dem Mittelteil einen festen Rahmen . Eine durchbrochene Galerie ergibt die symmetrische Teilung in Portalzone und Rosengeschoss. Ein Wimperg mit Kielbogen krönt das Portal und umgibt das Wappen der französischen Könige. Seine Spitze steigt über das mittlere Geschoss hinauf und endet kurz vor der Mitte des Rosenfensters in einer mit Kreuzblumen geschmückten Zuspitzung. Nischen, die früher mit Figuren besetzt waren, und Abhänglinge schmücken die Archivolten des Portals. Statuen zierten ebenfalls an vielen Stellen die beiden üppig gestalteten Treppentürmchen. Auffallend sind die beiden hohen, gewundenen Säulen, die das Portal umstehen und einen erstaunlichen Sockel für nicht mehr vorhandene Figuren bildeten. Ein überaus spitzer Giebel, dessen Schrägen Treppen und imposante, feinverzierte Fialen tragen, schliesst diese reiche, architektonische Komposition ab. Damit enden die sich über fünf Jahrhunderte hinziehenden Bauarbeiten. Die Kathedrale Notre-Dame ist dadurch ein Bauwerk geworden, an dem alle Epochen der gotischen Architektur vertreten sind.

Schmuck und Ausstattung

Während der Französischen Revolution wurde die Kathedrale von Senlis eines grossen Teils ihrer Ausschmückung aus früheren Jahrhunderten beraubt. Sie verlor dadurch Gitter, Altäre, den Lettner, die Orgel und den Bodenbelag aus Marmor. Dennoch sind noch zahlreiche Ausstattungsstücke zu sehen. Erhalten ist die in den Jahren 1775-1780 ausgeführte, partielle Innendekoration. Anfang des 19. Jh. erhielt die Kathedrale Einrichtungsgegenstände verschiedener Herkunft, die meistens aus aufgelösten Abteien stammten. Bis in die heutige Zeit wurde der Innenraum durch bemerkenswerte Kunstwerke bereichert. All diese Schätze sind auf dem folgenden Rundgang zu entdecken .

Betritt man die Kathedrale am **Südquerhaus** ①, so sieht man auf beiden Seiten des Windfangs zwei Bischofsfiguren aus Holz des 18. Jh. Es handelt sich um zwei Kirchenväter, den Hl. Augustinus, dargestellt mit einem flammenden Herzen und vermutlich den Hl. Hieronymus, der in der Hand ein Buch, seine lateinische Bibelübersetzung, hält. Letzterer könnte auch der Hl. Religius sein, denn im 19. Jh. befand sich in der Nähe des Hauptaltars eine Muttergottesstatue, die von

25. *Hl. Augustinus, 18. Jh.*

26. *Hl. Hieronymus oder*
 Hl. Religius, 18. Jh.

27. *Chorhaupt vom* 25|26
 Bischofspalais aus. 27

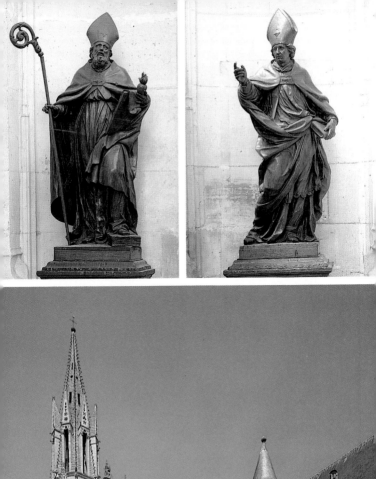

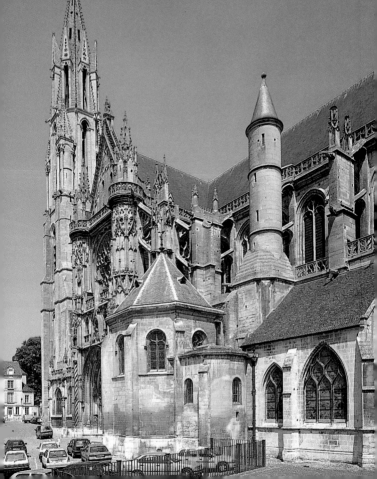

zwei Bischöfen, u.a. dem Schutzpatron von Senlis, umgeben war.

Eine Steinfigur, ohne Kopf, aus dem 16. Jh. auf der Brüstung des Südquerhauses, stellt den auferstandenen Christus, das Kreuz haltend, dar.

Im Farbfenster darunter erscheinen vier Propheten, Jeremias mit einer Lyra, Isaias beim Schreiben, Daniel mit einem Löwen und Ezechiel. Diese Fenster sind signiert und datiert: "D. Maillart les inventa et peignit 1897". Der Entwurf dazu von Diogène Maillart (1840-1926) befindet sich im Musée des Beaux-Arts in Angers.

Die heutige **Taufkapelle** (2) erhält ihr Licht durch ein Farbfenster aus der ersten Hälfte des 16. Jh. Aus dieser Zeit sind in der Kathedrale nur noch sehr wenige Farbverglasungen erhalten . Man erkennt darauf Szenen christlicher Ikonographie: Der Hl. Georg mit dem Drachen, die Heiligen Petrus und Paulus (zu 75% neu), Ecce Homo, Mariä Heimsuchung und Verkündigung. Wie schon erwähnt, war das Gewölbe des Hauptschiffes bei einem Brand 1504 eingestürzt. Der Wiederaufbau des Querhauses zog sich über etwa dreissig Jahre hin. Im 16. Jh. wurde eine bedeutende Zahl Farbfenster in der Kathedrale eingesetzt. Es steht fest, dass Jean Souldier 1515 zwei Obergadenfenster schuf, dass Bischof Jean Calneau 1517 die Fenster am Chorhaupt durch Verglasungen ersetzen liess, die das Leben Mariens zum Thema hatten und dass man 1534 die Südrose verglaste. Alle Fenster wurden während der Französischen Revolution stark beschädigt und heute findet man nur noch einzelne figürlichen Darstellungen und Fenster aus hellem Glas mit Bordüren in einigen Fenstern von Querhaus und Langhaus.

Eine *Muttergottes mit Kind* unbekannter Herkunft aus polychromem Kalkstein sollte man sich genau ansehen. Diese Skulptur aus dem Fundus der "Société d'Histoire et d'Archéologie de Senlis" ist Besitz des städtischen Kunstmuseums. Die röhrenförmigen Falten des Gewands, die Art wie der Mantel drapiert ist und den Gürtel aufdeckt, der Blick der Muttergottes, der nicht auf das Kind gerichtet ist, weisen darauf hin, dass diese Figur Ende des 14. Jh. entstanden ist. Das aus Kalkstein bestehende Taufbekken ist Teil eines Weihwasserbekkens aus dem 15. Jh., das im ehemaligen Spital von Senlis stand.

Etwas weiter in Richtung Chorumgang sieht man rechts die oktogonale, frühromanische Kapelle. Einige Stufen führen zu diesem als **Sakristei** benützten Raum. Diese Kapelle war ursprünglich den Heiligen Gervasius und Protäus geweiht. Zwei Skulpturen aus dem 16. Jh. am Kapelleneingang (3) sind figürliche Darstellungen der Gerechtigkeit (mit Schwert) und der Barmherzigkeit (von Kindern umgeben).

Die Sakristei stammt aus dem 13. Jh. *(für Besucher nicht zugänglich)*. Im Totenbuch wird sie zu dieser Zeit als *vestibulum* erwähnt, in anderen Quellen findet man sie unter dem Namen *vestibulum seu revestiarum*. Der Domschatz wurde etweder im Erdgeschoss *(vestibulum)* oder im ersten Geschoss *(revestiarum)* aufbewahrt. Vom Domschatz selbst gibt es nur noch eine Auflistung , die der Baron François de Guilhermy anlässlich seiner ersten Reise nach Senlis 1838 erstellt hatte: "Die Kathedrale von Senlis besass einst einen reichen Domschatz. Dazu gehörten zahlreiche Chormäntel und Priesterornate aus wertvollen Stoffen, die die Prälaten bei ihrer Einsetzung gestiftet hatten, Reliquienschreine aus vergoldetem Silber, eine grosse Muttergottesstatue aus Silber, ein beachtliches Stück Holz vom Kreuz Christi in einem Kreuzreliquiar aus

$$\frac{28}{29 \mid 30}$$

31

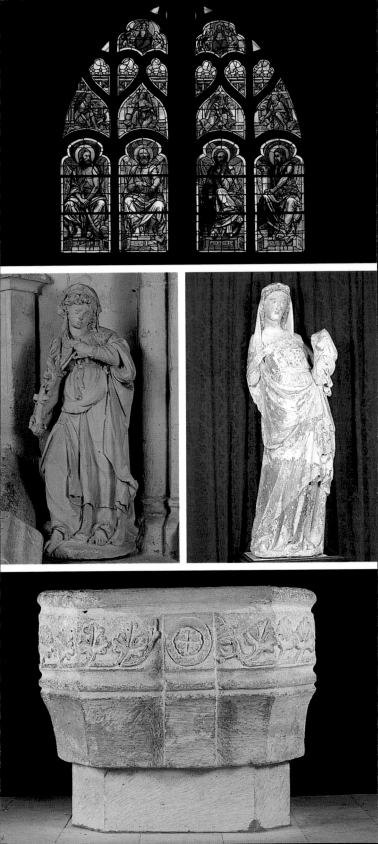

Gold mit Emaille- und Edelsteinverzierung, gestiftet von Guillaume Parvi. All diese Gegenstände sind entweder zerstört worden oder verloren gegangen. Zu bedauern ist auch der Verlust von mehreren, sehr alten Chormänteln, die mit seltsamen Motiven wie Wappen, frommen Themen, Bischöfen in Begleitung ihrer Schutzpatrone bestickt waren."

Von der Kapelle des 13. Jh. ist noch die Eingangstür mit ihren Beschlägen erhalten. Der Türrahmen wurde 1528 erneuert, was sich an seinem Kielbogen und den Fialen im Flamboyant-Stil erkennen lässt. Die Sakristei erhielt im 16. Jh. einen neuen Bodenbelag und wurde 1866-1867 völlig restauriert. Die heute hier aufbewahrten, wertvollen Gegenstände dürfen nicht unerwähnt bleiben, vor allem ein Sakristeikreuz aus dem 17. Jh., mehrere polychrome Holzfiguren vom 16. bis 18. Jh., eine Truhe aus dem 15. Jh., ein Unterschrank aus dem 16. Jh. und mehrere alte Gegenstände der Goldschmiedekunst.

Im folgenden Joch befindet sich ein Gemälde ④, das die Legende vom Zahn des Hl. Religius darstellt. Es ist unten rechts signiert und datiert: "M. Fredeau Inv. et pin. 1645". In der Legende heisst es, dass Chlodwig nach seiner Taufe der Exhumierung der sterblichen Überreste des Hl. Prälaten Religius beiwohnen wollte. Dies geschah um das Jahr 500 während der Amtszeit von Bischof Levangius. Weiter heisst es, dass der Prinz nach eindringlichen Bitten einen Zahn des Heiligen erhielt. Vom Augenblick an, in dem Bischof Levangius den Zahn zog, drang Blut aus dem Kiefer. Chlodwig konnte die Reliquie nicht behalten. Die Tore der Stadt schlossen sich wie durch ein Wunder vor ihm und öffneten sich erst wieder, als er den Zahn ins Grab des Heiligen zurückgelegt hatte.

Man erreicht nun die *Vogtskapelle* ⑤, auch St. Simonskapelle genannt. Ihr Name erinnert an den zu Beginn des 16. Jh. in Senlis amtierenden Vogt und Gouverneur, Gilles de Saint-Simon. Diese Kapelle war dem Hl. Jakobus geweiht. Zwei aussergewöhnliche, polychrome Steinskulpturen, eine *Schmerzensmuttergottes* und ein *Ecce Homo* sind hier ausgestellt.

Die *Pieta* vom Anfang des 16. Jh. stammt aus der Michaelskapelle von Rieux in der Nähe von Creil. Der *Ecce Homo* wurde im ersten Viertel des 16. Jh. geschaffen und befand sich ursprünglich am Mittelpfeiler des Südportals. Die beiden auf dem Altar stehenden Engelsfiguren aus Stein, ebenfalls aus dem 16. Jh., gehörten vermutlich zu einem Grabmal und umgaben die Grabfigur. An der Ostwand der Kapelle hängen zwei aus Holz geschnitzte Trophäen, die zur einer Täfelung aus dem 18. Jh. gehörten. Zwei weitere, ähnlich im Stil, befinden sich in der Muttergotteskapelle. Wenden wir uns den 1993 von Claude Courageux geschaffenen Farbfenstern zu, die die deutsch-französische Freundschaft symbolisieren. Langenfeld, die Partnerstadt von Senlis, hat sich an der Finanzierung der Farbfenster beteiligt.

Die folgende Kapelle ist **Ludwig dem Heiligen** geweiht. Szenen aus dem Leben des 1297 heilig gesprochenen Königs erscheinen auf dem Fenster ⑥. Unten rechts erkennt man das Reine-Blanche Schloss (so genannt nach der Mutter Ludwigs IX., Blanche de Castille), das nicht weit von Senlis am Ufer der Commelles Seen liegt. Der Entwurf dazu stammt von Claudius Lavergne. Das Monogramm des Künstlers, C und L ineinander verschlungen, und das Entstehungsjahr 1863 sind im Fenster zu sehen.

Am linken Gewände der Kapelle befindet sich ein Standbild Ludwig des

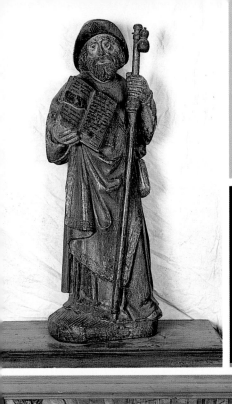

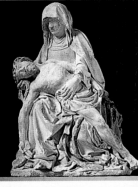

Heiligen. In den Händen hält er eine Dornenkrone und ein zerbrochenes Zepter. Diese Skulptur aus dem 14. Jh. war während der Französischen Revolution verschwunden und wurde 1846 auf dem Friedhof Saint-Rieul in Senlis, wo sie eingegraben war, in Stücke zerbrochen aufgefunden.

In der **Kapelle Saint-Frambourg** (7) wird auf einem Farbfenster aus den Jahren 1950 das Leben von Anne-Marie Javouhey erzählt. Sie war die Gründerin der Kongregation der Missionsschwestern von Saint-Joseph in Cluny, einer Kongregation, die besonders stark zur missionarischen Bewegung des 19. Jh. beitrug.

Die **Axialkapelle** (8) ist der Muttergottes geweiht. Auf der Gedenkplatte, die anlässlich der Weihe angebracht wurde, ist zu lesen, dass die Kapelle von Louis César, einem Kirchenbeirat von Senlis 1854 gestiftet wurde. Baron François de Guilhermy, der die Kathadrale 1838 und 1855 besucht, schreibt im selben Jahr: "Diese Kapelle, die den beiden vorhergehenden ähnlich war, ist seit meiner ersten Reise vergrössert worden." Lilien auf blauem Grund schmücken das Gewölbe, Fabeltiere die Dienste, die die Wand rhythmisch gliedern. Der sich hier befindende Altar aus Stein ist eine Kopie des 1856 für die Muttergotteskapelle in Beauvais von Claudius Lavergne entworfenen Altars aus getriebenem Kupfer.

Über dem Retabel befindet sich, von einem Baldachin bedeckt, eine Muttergottesfigur. Es handelt sich um eine Kopie der Madonna aus Alabaster des 14. Jh., die der in der Nähe gelegenen Abtei La Victoire in Montlévêque gehörte. Die Originalskulptur ist heute im Kunstmuseum von Senlis.

Im nördlichen Chorumgang ist die **Michaelskapelle** (9). Das Farbfenster, das im 19. Jh. ganz im mittelalterlichen Stil geschaffen wurde, stellt Szenen aus dem Leben des Hl. Religius dar. Hier steht auch der Fuss eines Lesepults aus Holz des 18. Jh.. Auf den drei Seiten sind als Verzierung Musikinstrumente geschnitzt, eine Geige, eine Oboe, eine Flöte und ein Serpent, ein Instrument, das vom Mittelalter bis zum 18. Jh. gespielt wurde.

Die folgende Kapelle ist den Heiligen Gervasius und Protäus geweiht, wird aber allgemein **Herz-Jesu-Kapelle** (10) genannt. Hier befinden sich drei Grabplatten, u.a. die des 1714 verstorbenen Bischofs François de Chamillart, abgebildet mit Chormantel, Mitra und Bischofsstab. Mehrere Grabplatten, oft schwer lesbar, von Bischöfen, Domherren und Kantoren sind in der Kathedrale erhalten. Die Bischöfe des 12. und 13. Jh. liessen sich in der Abtei Chaâlis begraben. Die ersten nachweisbaren Grabplatten der Kathedrale stammen aus dem 14. Jh. Sie sind ein Beweis dafür, dass Senlis ein bedeutendes Zentrum für die Herstellung von Grabplatten war. Diese blühende Industrie beruhte auf den Steinbrüchen am Ort selbst, die einen ausgezeichneten Stein lieferten, nämlich einen harten, feinkörnigen, dichten Kalkstein, den man "liais" nennt.

In der Herz-Jesu-Kapelle ist ebenfalls ein ovales Medaillon aus Marmor mit einer Darstellung der Muttergottes zu sehen. Es wurde Anfang des 18. Jh. im Stil des Bildhauers Girardon geschaffen.

Beim Verlassen dieser Kapelle sieht man rechts des Gemälde (11) *"Jesus unter den Schriftgelehrten"*, dessen Signatur "Coypel" heute umstritten ist. Es handelt sich wohl eher um ein Werk des Malers Georges Lallemant vom Anfang des 17. Jh. In der Kirche Saint-Ouen in Rouen befindet sich ein Gemälde *"Der Heilige Geist erscheint in Gestalt von*

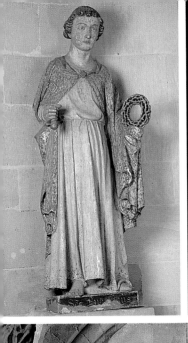

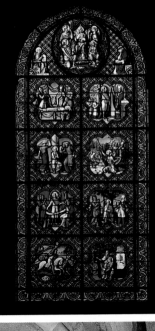

Feuerzungen" von Lallemant, das mit dem Werk von Senlis stilistische Ähnlichkeiten hat. Sehr wahrscheinlich ist dieses Gemälde auf Grund der oberen Rundung als Mittelteil eines Altarbildes geschaffen worden. Auch wenn man dessen Herkunft nicht kennt, so darf man wohl annehmen, dass es sich über dem Hauptaltar in einem der zahlreichen Klöster befand, die in der ersten Hälfte des 17. Jh. in Senlis gegründet oder reformiert wurden.

Vom *nördlichen Seitenschiff des Chors* kann man die Obergadenfenster (12) des Glasmalers Johan-Gaspar-Julius Gsell-Laurent sehen. Während des Wiederaufbaus im 16. Jh. wurden hier aus Kostengründen Grisaillefenster eingesetzt. Im 19. Jh. wurden diese durch die heute noch zu sehenden Farbfenster ersetzt, auf denen Szenen aus dem Alten Testament und Ereignisse aus dem Leben Christi dargestellt werden.

Im Anschluss an die Genovevakapelle liegt die **Katherinenkapelle** (13). Dort befindet sich eine Darstellung der Grablegung Christi, ein aussergewöhnliches Halbrelief mit feingestalteten Linien, das an den Stil Germain Pilons erinnert. Dieses dem Manierismus verpflichtete Werk aus den Jahren 1560-1570 von grosser Eleganz war bis 1848 in der Muttergotteskapelle. Ein grosses, aus dem 15. Jh. stammende Holzkreuz schmückt die obere Kapellenwand.

Wir gehen durch das Nordquerhaus zum nördlichen Seitenschiff des Langhauses.

Eine stehende Figur aus dem 16. Jh. (14) stellt die Hl. Barbara dar. Man erkennt sie an ihrer Beigabe, dem Turm, in dem sie von ihrem Vater gefangen gehalten wurde. Da diese Figur lange Zeit im Freien stand, ist sie stark verwittert. Auf einem sehr schönen Paneel, das zu einer Holztäfelung des 18. Jh. (15) gehörte, sind zwei Schlüssel und ein Schwert, die Symbole von Petrus und Paulus, geschnitzt.

Von hier aus sieht man die Tür zum Kapitelsaal, in dem sich die Bibliothek des Kapitels befand *(keine Besichtigung)*. Sie wurde 1528 von Pierre l'Orfèvre an Stelle einer wohl zu klein gewordenen "librairie" errichtet und war nach Aussage des Domherren Müller, Historiograph der Stadt im 19. Jh., Aufbewahrungsort "des wertvollsten Schatzes der Kathedrale". Damit meinte er Werke der Theologie und der Hl. Schrift, Erbauungs- und Gebetbücher, Chroniken und musikalische Werke. Kataloge aus der Mitte des 16. Jh. erwähnen Bilderbibeln, Werke des Hl. Gregors, des Hl. Augustinus, des Hl. Bernhards, Chroniken von Gregor von Tours, Texte von Cicero und Aristoteles, um nur die wichtigsten zu nennen. Der Bibliotheksbestand ist aufgelöst und völlig auseinandergerissen worden. Um die Bibliothek von aussen zu sehen, muss man die Kathedrale durch das nördliche Querhaus verlassen.

Die Orgel (16) vor der Westwand des Langhauses ist nicht das ursprüngliche Instrument, da dieses während der Französischen Revolution beseitigt wurde. Sie stammt aus der im Westen der Stadt gelegenen Abteikirche Saint-Vincent. Die Gebrüder Claude und Jean Buisson, die jeweils in Paris und Compiègne als Schreiner arbeiteten, schufen 1647 den Orgelprospekt, das Instrument selbst wurde 1875 von Joseph Merklin neu gebaut und vor einigen Jahren restauriert.

Vom ersten Langhausjoch des südlichen Seitenschiffes aus, hat man den Blick auf ein Grisaillefenster (17), das nach dem Brand 1504 hier eingesetzt wurde. Als Zeichen des Engagements von François I. beim Wiederaufbau der Kathedrale erscheinen auf der Bordüre die königlichen Insignien und dessen Embleme, Lilie, Krone, Salamander und Buchstabe F.

39. *Grablegung Christi.* 39

40. *Orgel.* 40

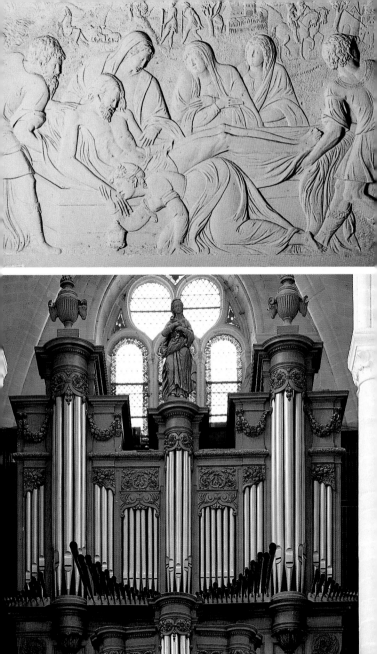

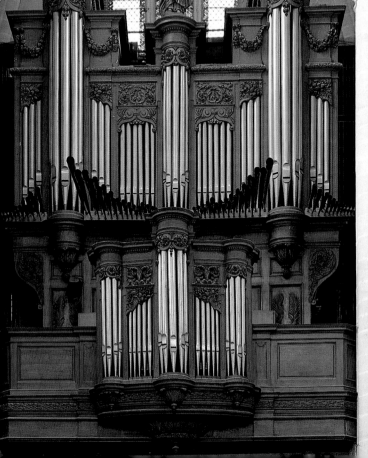

In Höhe des dritten Seitenschiffjoches befindet sich rechts eine Grabplatte des 16. J.h. ⑱ mit einer Darstellung der drei Lebenden und der drei Toten, die geradezu eine Aufforderung ist, über Leben und Tod nachzudenken. Folgende Inschrift ist darauf eingemeisselt: "So wir ihr seid, waren wir / so wie wir sind, werdet ihr sein / weder durch Zurückweichen noch Vorwärtsstreben entrinnen wir / wir müssen alle sterben / Ihr, die hier vorbeikommt / betet zu Gott für die Verstorbenen."

Die dem **Hl. Josef geweihte Kapelle** umfasst das dritte und vierte Joch. Deren Farbfenster ⑲ von Laurent Gsell mit Szenen aus dem Leben des Hl. Josef wurden 1877 der Kathedrale von Senlis übergeben und hier eingesetzt. Früher stand hier ein neogotischer Altar aus Stein im Flamboyant-Stil mit einem Altarbild von 1882. Er war das Werk des Diözesanarchitekten Edmond Duthoit, der u.a. einen Teil der Restaurierungsarbeiten der Kathedrale geleitet hatte.

Der Schlussstein ⑳ im letzten Joch des **südlichen Seitenschiffes**, ein Medaillon des 16. Jh., stellt Johannes den Täufer dar.

Von der **Vierung** aus hat man den schönsten Blick auf den gesamten Chor.

1777 wurde der **liturgische Chor** neu gestaltet. Eine Gedenkplatte am Eingang des Langhauses erinnert an diese Umbauarbeiten: "Zum Gedenken an Nicolas Joudain, Verwalter dieser Gemeinde, verstorben am 10. Januar 1799. Ihm verdankt diese Kirche ihre Restaurierung und Verschönerung." Von diesem neugestalteten Chor, der im 16. Jh. von Guillaume Parvi ㉑ durch Gitter und den wiederhergestellten Lettner geschlossen worden war, sind nur noch die beiden, von Jean-Guillaume Moitte geschaffenen Engelsfiguren aus Stein erhalten. Diese zeigten auf den Reliquienschrein des Hl. Religius, auf dessen Sockel die bischöflichen Insignien eingemeisselt waren. Dieser Sockel steht heute noch auf der Empore. Der ursprüngliche Schrein wurde während der Französischen Revolution zerstört und durch einen bemalten und vergoldeten Holzschrein des Pariser Handwerkers Justin Eloy ersetzt. Dank einer grosszügigen Spende konnte die Kirche 1813 diesen Schrein erwerben. In feierlicher Prozession, die über den neuen, schwarzweissen Marmorboden führte, fand die Weihe des Schreines statt. Dieser neue Schrein steht nicht mehr hier. An seiner Stelle sieht man heute eine *Muttergottes mit Kind* aus dem 18. Jh., die im 19. Jh. hinter dem Hauptaltar aufgestellt war. Der durch die Französische Revolution verursachte Umsturz hatte zur Folge, dass die kirchlichen Einrichtungen ihrer Ausstattung beraubt wurden. In der ehemaligen Kathedrale, die nun einfache Pfarrkirche ist, findet sich manches davon wieder. Der Hauptaltar aus Marmor ㉒, das heute nicht mehr vorhandene Chorgestühl und vielleicht das schmiedeeiserne Lesepult mit den Initialen H.D. stammen aus der Abtei von Chaâlis und geben ein Bild von der Pracht des Neubaus, der von den Zisterziensern ab 1736 dort unternommen wurde. Diese hatten die beiden Brüder Antoine-Sébastien und Paul-Antoine Slodtz mit der Ausführung der Skulpturen beauftragt. Von 1741 bis 1747 waren sie dort tätig.

Diese ganz unterschiedliche Ausstattung, der man ästhetische Qualitäten nicht absprechen kann, dient der zeitgenössischen, liturgischen Ausschmückung als Hintergrund. Besonders hervorzuheben ist der 1991 geweihte Hauptaltar ㉓ aus Bronze von M.-G. Schneider, auf dem der triumphale Einzug Christi in Jerusalem, die Kreuzigung, der brennende Busch Moses und die Arche Noah dargestellt sind.
